中国画技法入门

一学就会

写意菊花画法

长江出版传媒
湖北美术出版社

作者简介

　　王汇涛，1980年生于山东潍坊，2005年毕业于中国美术学院国画系，师从闵学林、徐家昌、卢勇、彭小冲、田源等名师。现就职于南通书法国画研究院。

目 录

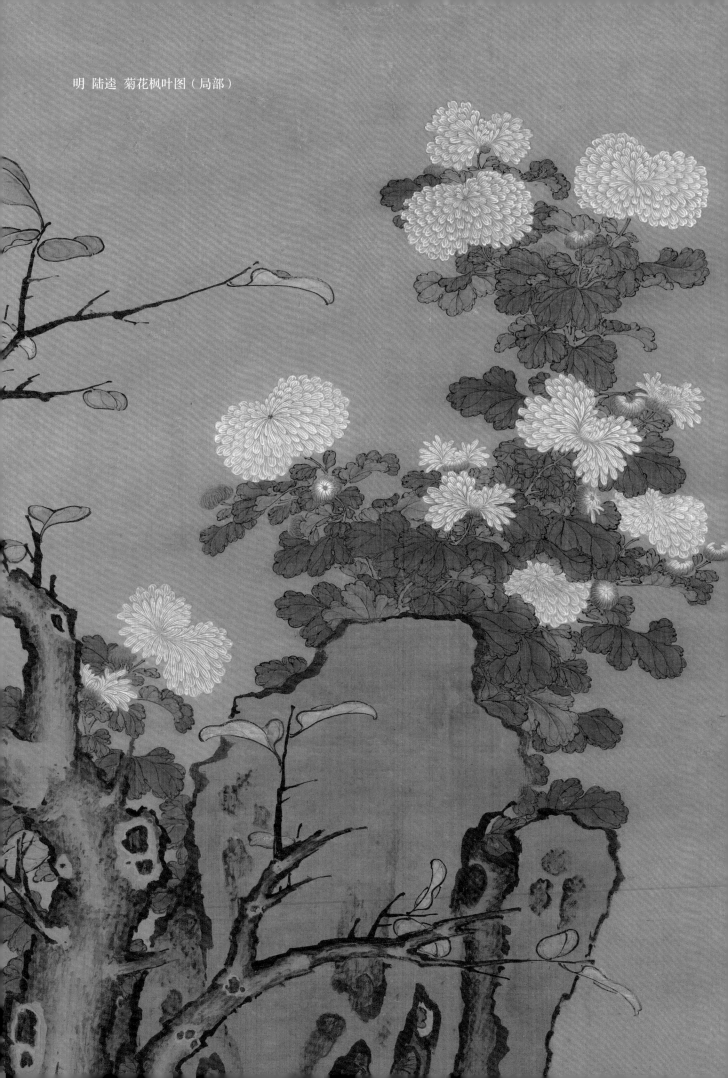

明 陆遥 菊花枫叶图（局部）

一、菊花简介

菊花是中国古代文人所爱的题材之一，与梅、兰、竹合称"四君子"。

学习画菊花是画其他花卉的入门之选。由于菊花相比其他花卉（如牡丹、月季、荷花等）更加简单，所以更容易入手，学习起来也不费劲。其造型的要求相对不高（写意画中），色彩的变化也相对较少。

二、绘画工具与材料介绍

毛笔：画菊所用毛笔多以兼毫为主，弹性适中为佳。画线条以弹性强为上，画叶、石等以羊毫为上。备大、中、小号笔三支以上。

墨：今人作画多用墨汁，但研墨比墨汁更容易产生和掌握墨色变化。用研磨的墨不容易渗化太大或糊掉，缺点是不够黑亮，故可在研磨的墨中加少许"一得阁"之类的墨汁调和研磨。

纸：画画之人，无论初学或有一定基础者，万不可用差纸，起点不高很容易学坏，故宜选好的牌子的生宣，价格虽然略高，但对提高笔墨的感觉非常有利。

砚：常用的砚台一般是由细密坚硬的石材制成。广东端砚、安徽歙砚、山东红丝砚以及澄泥砚等属名品，发墨较快且墨色细腻。选用砚台时，以易于发墨、方便贮墨的砚为佳，最好配有盖子以便于存贮墨汁。

颜料：中国画选用的颜料，根据制作材料分为矿物质颜料（亦称石色）和植物性颜料（亦称水色）。矿物质颜料包括朱砂、朱磦、石青、石绿、铬黄、赭石等，具有不透明、覆盖性强、色泽鲜明且经久不变色之特点。植物性颜料包括花青、藤黄、曙红、胭脂等，透明性好，但较之矿物质颜料易于褪色。传统的中国画颜料多制成粉状或膏状，粉状颜料用时调以胶水，膏状颜料用时泡化。近年来许多画家使用锡管装的国画颜料，快捷方便，但色质不稳定且年久易褪色。

印泥：印泥以厚亮细腻、色彩鲜明苍老者为上品。现在生产的印泥以西泠印社西泠印泥传承人曹勤制作的朱磦、朱砂等纯手工印泥为最佳。

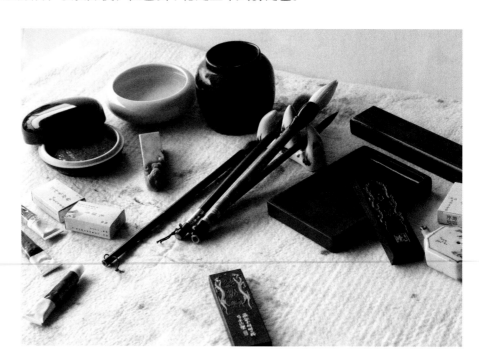

除以上介绍的工具材料之外，学习中国画尚需置备画毡、笔洗、镇纸、调色盘等，可根据个人情况酌情购置。

三、菊花的结构讲解

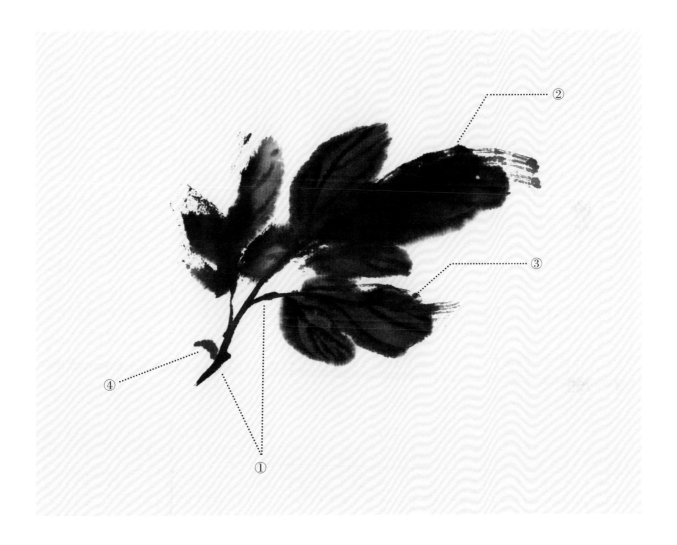

（一）叶

① 叶柄：生于叶片的基部，圆柱形，有小叶芽相生。

② 主叶片：菊花叶片为锯齿状，边缘不平，叶片形态多变，是画面重要的表现对象。

③ 叶筋：支撑叶片的主结构框架。

④ 小夹叶：附生于叶柄处。

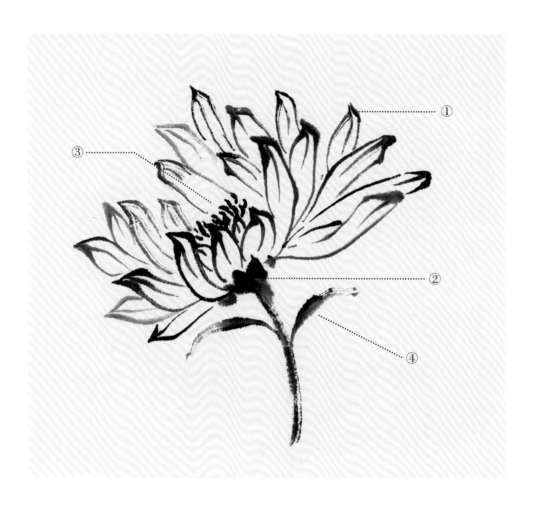

（二）花

① 花瓣：有单瓣、复瓣、管状、长型、短型、厚叶型等多种，颜色亦有黄、紫、浅红、大红、绿等多种。

② 花托：绿色，支撑花头的盘状结构。

③ 花蕊：形态多样，大抵密集丛生，颜色亦多样。

④ 小叶：位于花头下方的第一组细长型叶片。

（三）技法提示

画菊多以双勾法为多，勾勒线条注意轻重缓急、虚实相应，线条注意多种变化，勿似版画一般。造型上注意花头勿齐边，注意边缘的"破口"变化，勿画成对称的球状。

画叶注意浓淡、枯湿、前后的变化，也要注意叶的大小、嫩枯的变化。

枝叶的穿插要有空间的前后，没有先画谁之说，关键在于灵活地处理，法无定法。

画面的局部要服务于全局，切忌面面俱到地平均表现，注意取舍。

四、菊花的画法

（一）菊花的各种形态

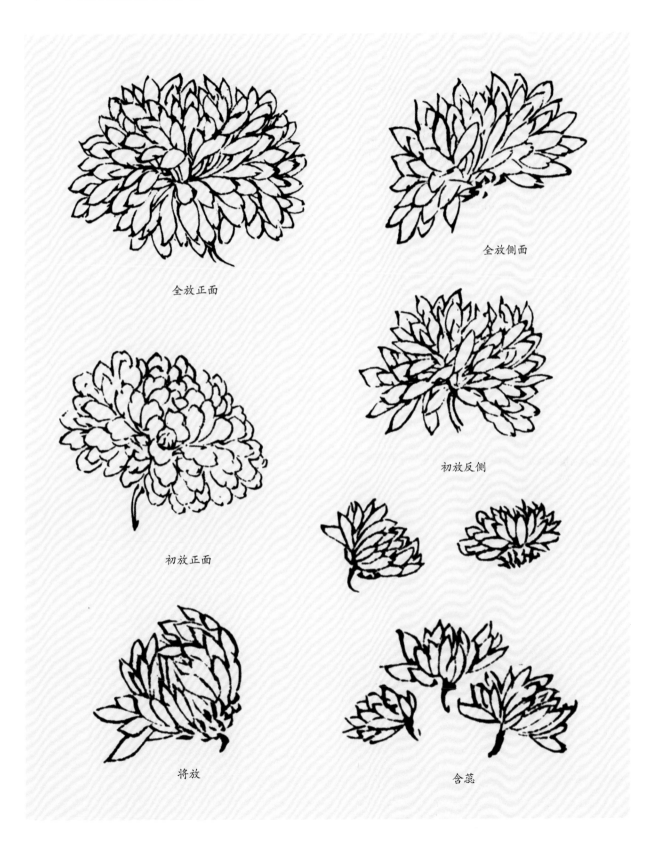

全放正面

全放侧面

初放正面

初放反侧

将放

含蕊

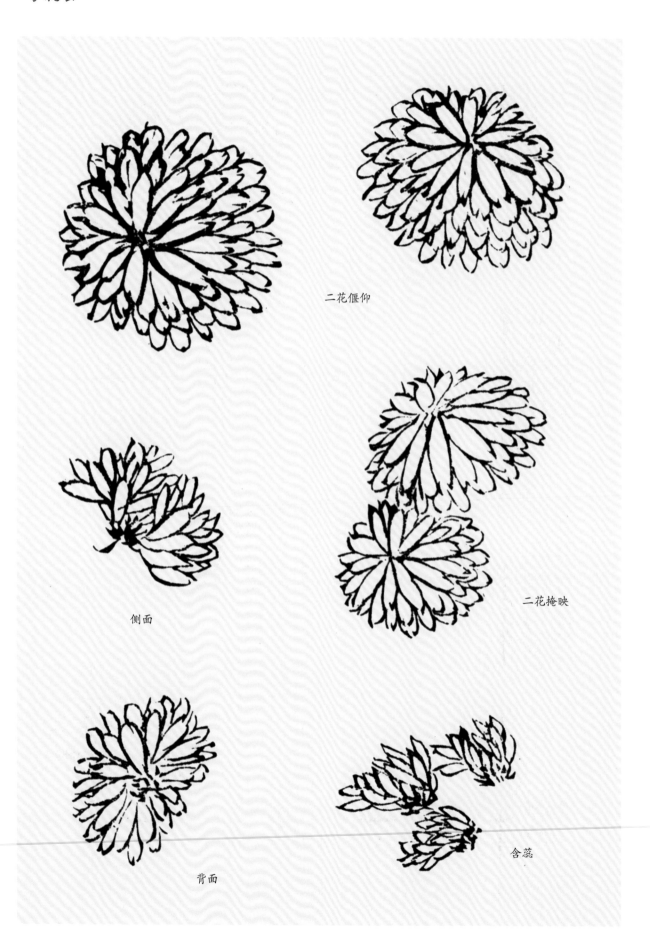

二花偃仰

侧面

二花掩映

背面

含蕊

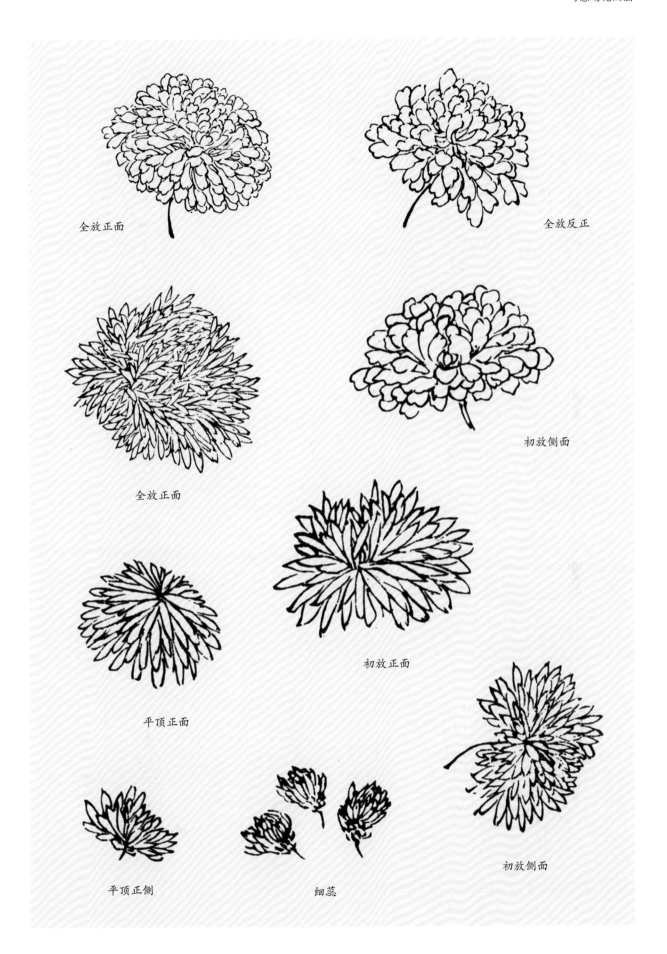

全放正面

全放反正

全放正面

初放侧面

初放正面

平顶正面

平顶正侧

细蕊

初放侧面

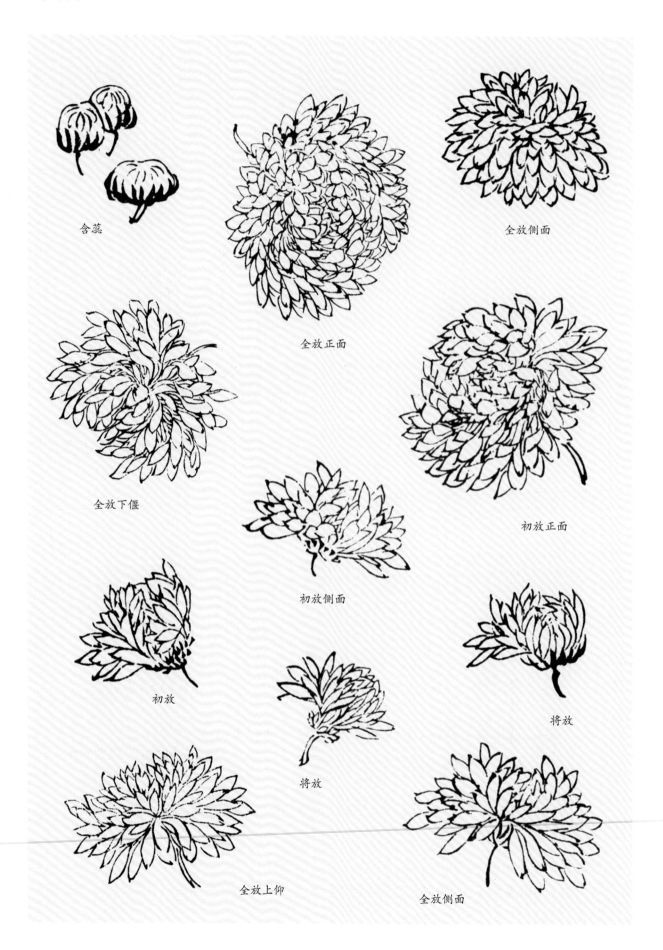

含蕊

全放正面

全放侧面

全放下偃

初放侧面

初放正面

初放

将放

将放

全放上仰

全放侧面

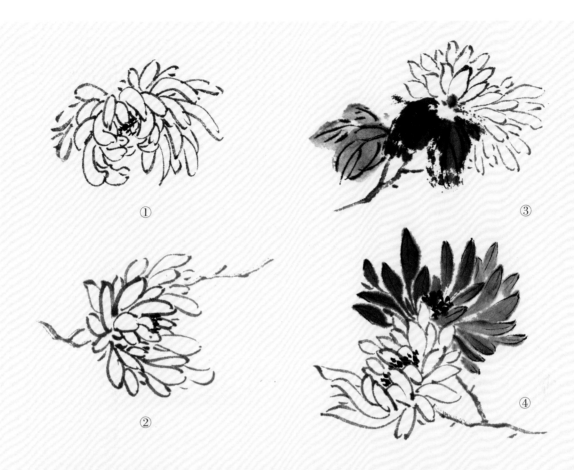

① 下垂式菊花花头的画法。所有的花瓣都要向圆心靠拢，左右的花瓣勿对称。
② 侧视菊花花头的画法。
③ 平视菊花花头的画法。注意菊花下方的花托，浓墨的叶子衬托出菊花的花头，次叶稍淡。
④ 深浅组合式花头的画法。后方的深颜色衬托出前方的浅颜色，使得变化更加丰富。

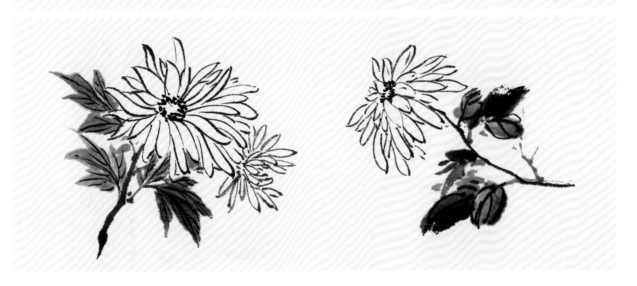

　　菊花花头的方向要有变化，花头的透视要准确，特别是两朵菊花花头组合在一起，要体现出前后关系。花蕊要用浓墨点出，使画面显得更加精神。左边的叶子稍尖，右边的叶子稍圆，因品种不同而变。

（二）菊花的各种表现方法

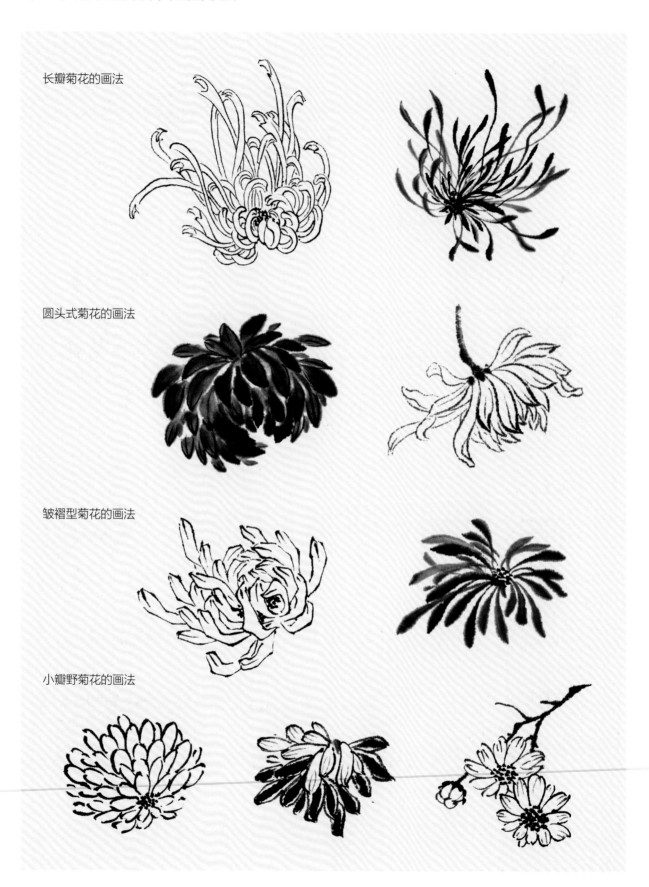

长瓣菊花的画法

圆头式菊花的画法

皱褶型菊花的画法

小瓣野菊花的画法

（三）菊花的各种表现方法详解

长瓣菊花

 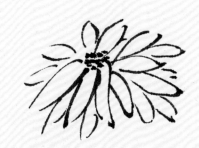

用中号毛笔先画花蕊处的花瓣，两笔勾画出一片花瓣，注意用笔勿平均，注意用笔的变化。

圆头式菊花

 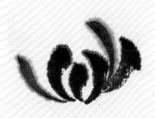 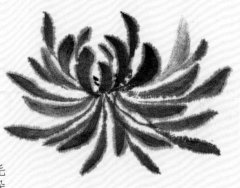

用毛笔笔尖直接按下，慢慢收笔抬起画出一片花瓣，毛笔头上颜色略深，则一笔画出的花瓣有深浅之分。整朵的花头，中间深，四周浅，以产生变化。

皱褶型野菊花

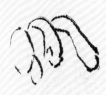 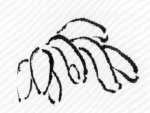 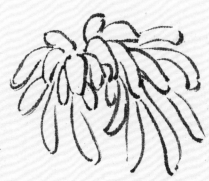

下垂式菊花画法，用中等深浅的墨先画前面的花瓣，理好花瓣的前后关系，调整好四周花瓣的长短、疏密。

小瓣野菊花

 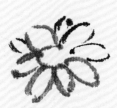 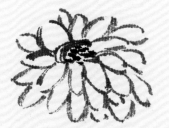

小菊花画法相对简单，确定花心处后四周叠加小花瓣，注意花瓣大小不同以体现花头的透视关系。

五、叶的画法

（一）叶的各种形态

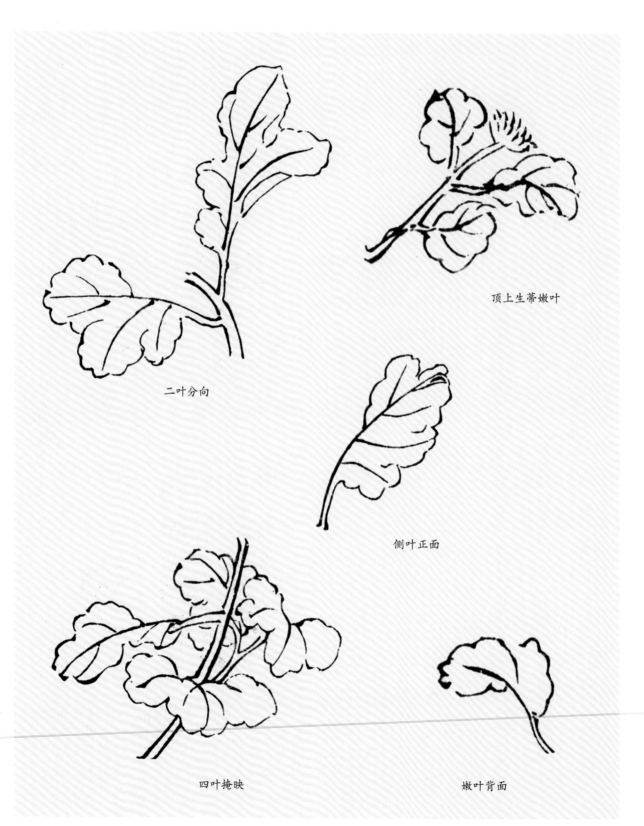

二叶分向

顶上生蒂嫩叶

侧叶正面

四叶掩映

嫩叶背面

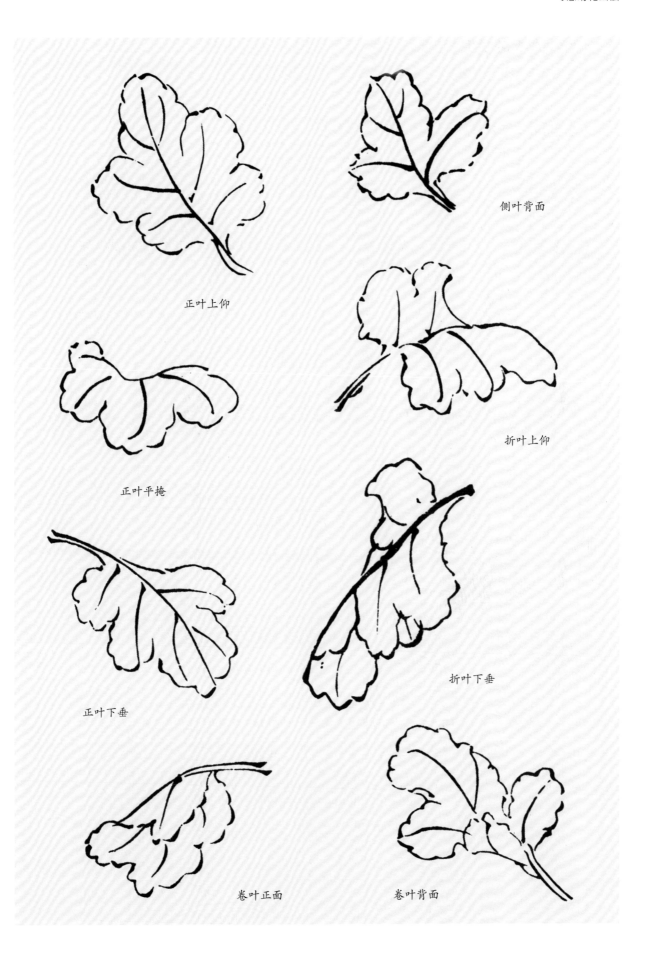

正叶上仰

侧叶背面

正叶平掩

折叶上仰

正叶下垂

折叶下垂

卷叶正面

卷叶背面

（二）古代画谱中叶的形态

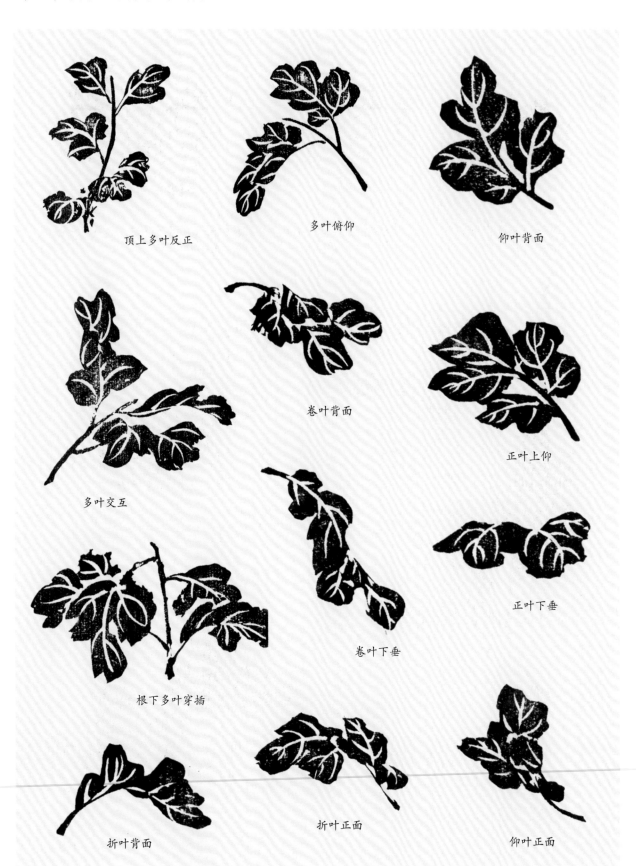

顶上多叶反正

多叶俯仰

仰叶背面

多叶交互

卷叶背面

正叶上仰

根下多叶穿插

卷叶下垂

正叶下垂

折叶背面

折叶正面

仰叶正面

（三）叶的画法详解

可从叶柄处向外画起，毛笔侧锋注意有弧度地拉出去，自然形成叶片的形状。先画中间大的叶片，两边辅以小叶，注意飞白的适当运用，让叶子产生各种变化。

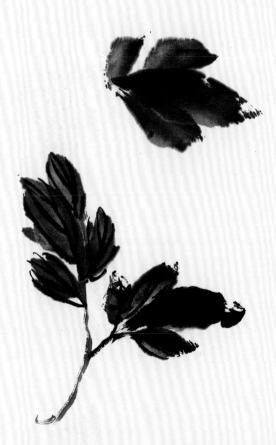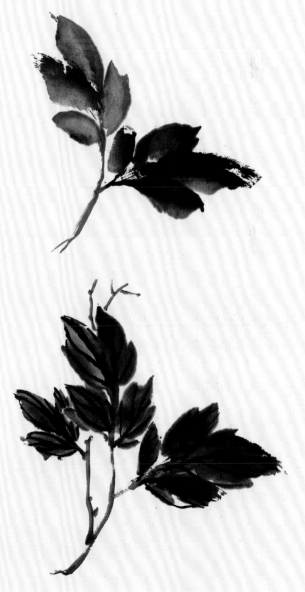

小枝穿插要把握好生长规律，让出枝出叶合情合理，穿枝时顺手调整画面。勾叶筋要趁画面将干未干之时，若全干，则叶筋浮于叶片上，不能与其相融合。

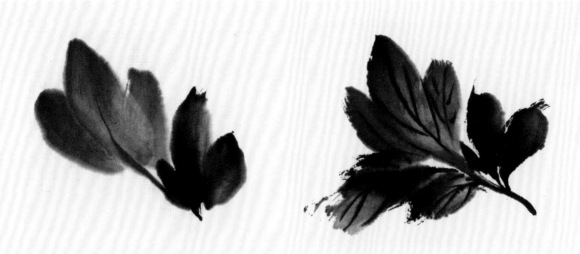

注意方向的多变，各叶片的深浅不同。一片叶中要有丰富的墨色变化，但要注意协调，万不可强求变化而使画面凌乱不堪。

（四）菊叶的各种表现

1.双勾叶的画法。线条要有粗细的变化，注意线条之间的空隙。

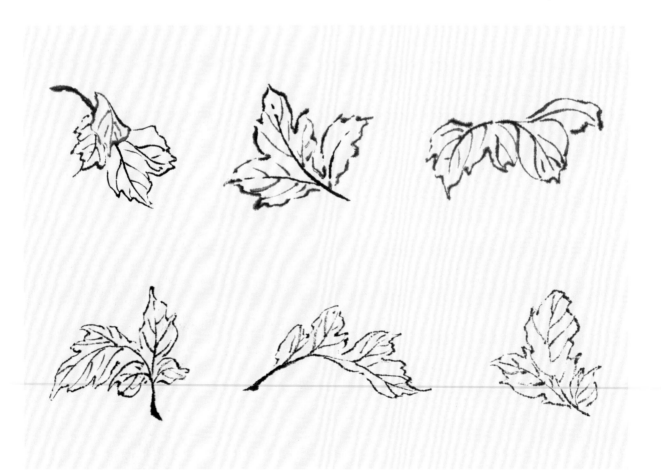

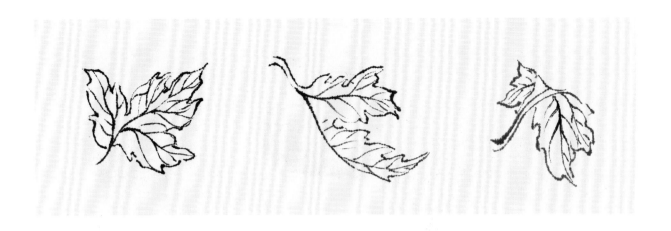

2.点饰叶的画法。由叶柄向外侧锋拖出，注意枯湿浓淡的自然变化。

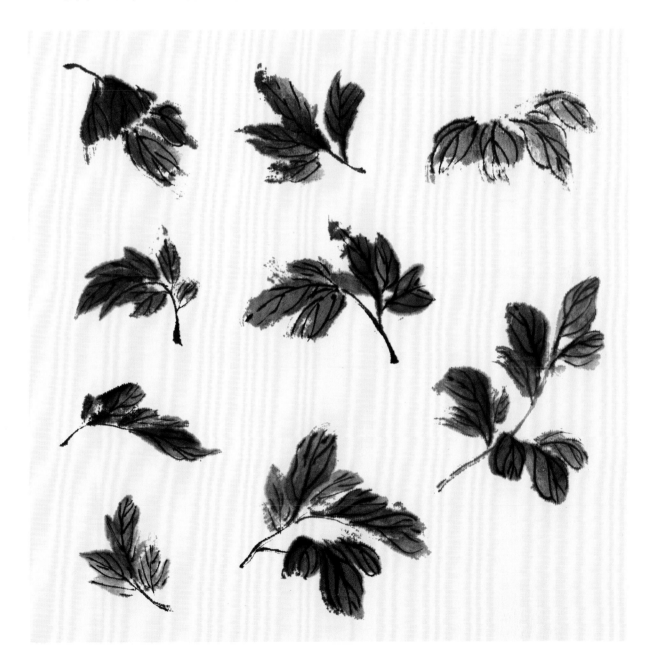

六、枝的画法

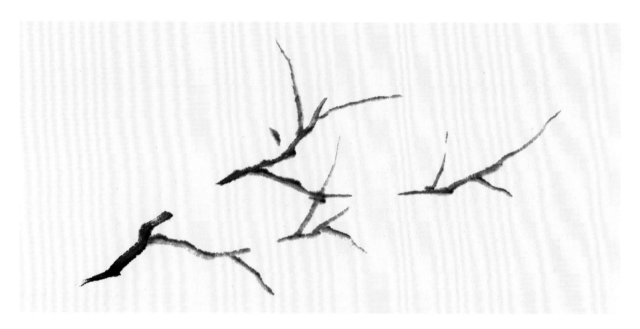

用浓度适中的墨从根部画起，留空白画菊花或叶片。左右出枝，注意出枝不要左右对称。

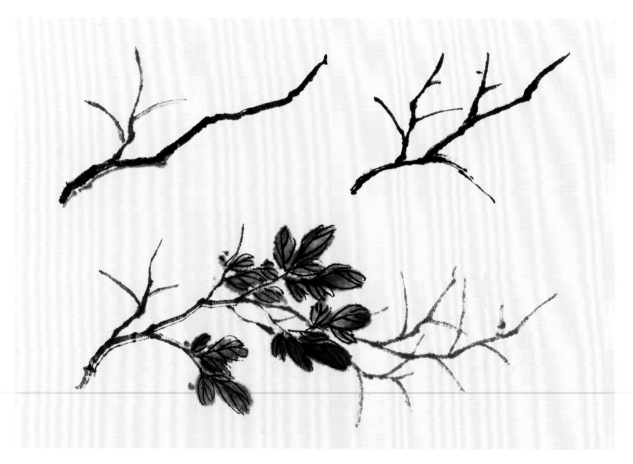

毛笔侧锋先画主枝，淡墨皴擦枝干，以表现出其特征。后画小枝，注意出枝方向。出枝时勿太

直，注意其生长规律，由粗到细。要画出枝干的枯湿浓淡变化，画枝时水分勿太多，注意飞白的适当运用。

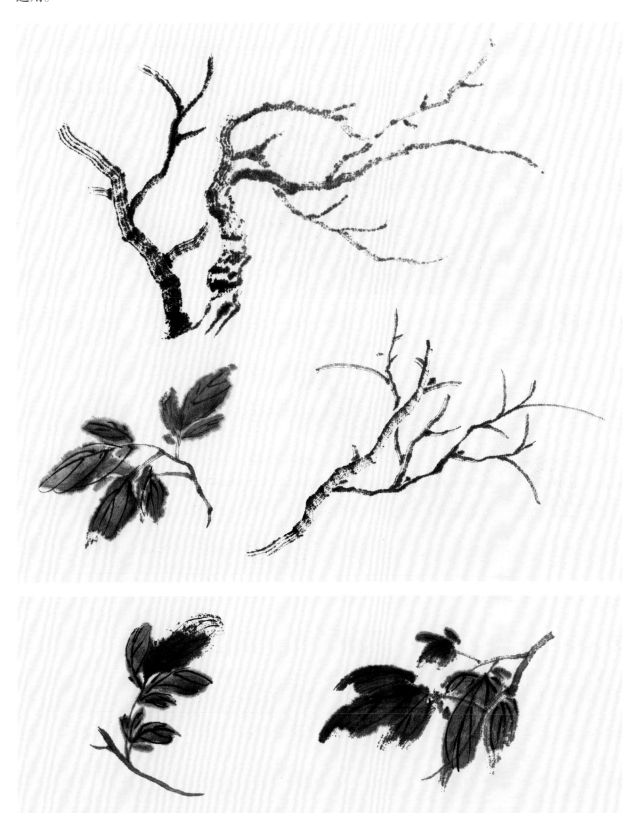

　　画枝用笔要苍劲有力，注意出枝的规律。

花和枝叶的组合画法步骤

1.勾勒菊花与枝叶

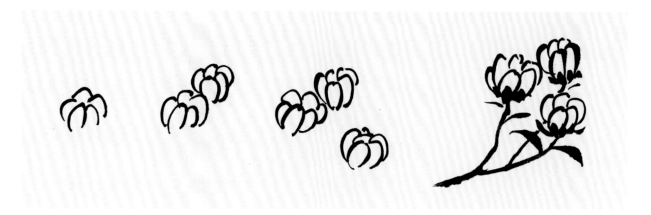

　　从顶部着手画起，考虑好花瓣的前后和花头的透视。用笔注意变化，后画出花托加枝和小叶。

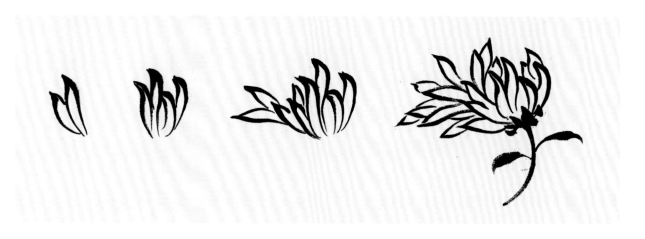

　　花瓣头部落笔，中锋切入，先粗后细画出一片花瓣，后层层加上其他花瓣。

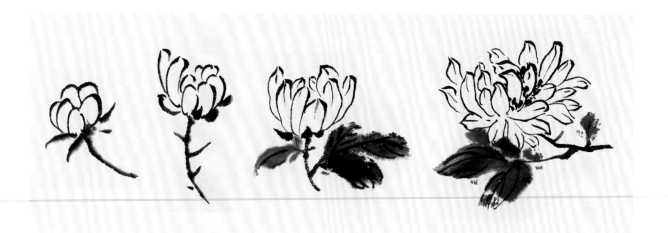

　　花蕾：由花心向外勾勒，注意透视的变化。初放：几个花瓣要伸出以表现其特征性的姿态。半开：注意花瓣的前后避让。全开：每个花瓣都有不同，勿平均对待。

2. 没骨菊花与枝叶

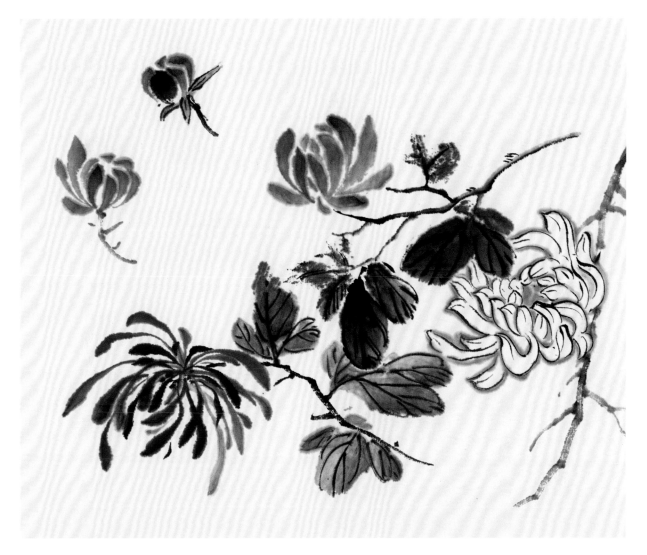

没骨菊花画法要求墨色要分清层次的变化，浓淡要有一定的规律性。

七、菊花范画步骤讲解

范画一：水墨菊花的画法

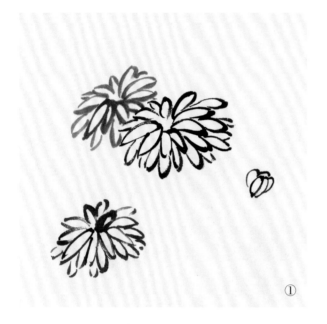

步骤一：先用墨勾勒菊花花头，按照空间的前后排好位置，注意疏密关系。

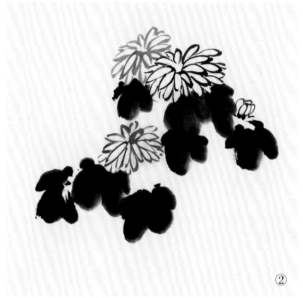

步骤二：用浓度适中的墨，笔尖加浓墨，按照前后顺序依次加叶，注意枯湿浓淡。

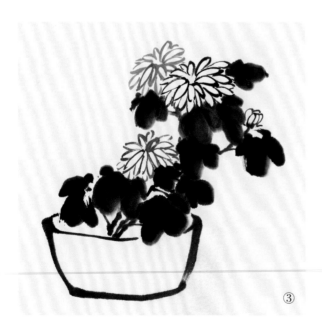

步骤三：依次加枝，勾勒出花盆。

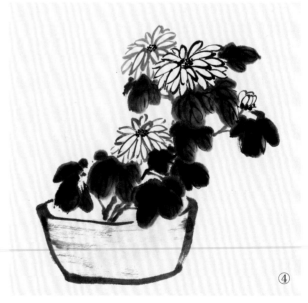

步骤四：用浓墨勾勒叶筋，在花盆上皴擦淡墨，以表现出体积感。

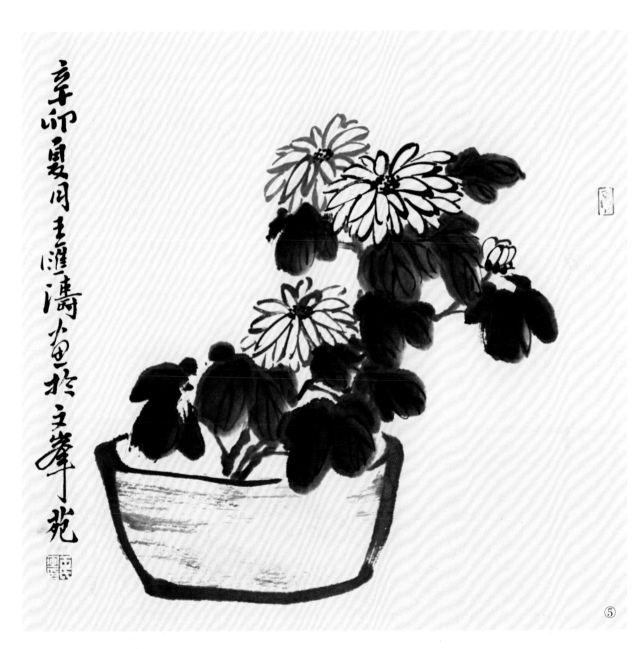

⑤

步骤五：最后落款、盖章。

范画二：红色菊花的画法

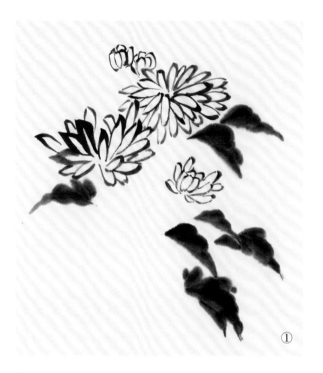

步骤一：用胭脂勾勒出菊花，用淡墨画出叶子的反面。

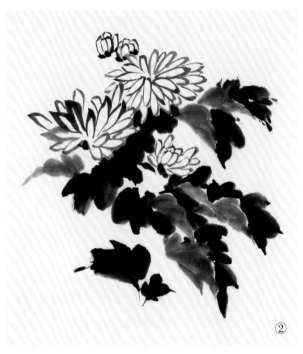

步骤二：用浓墨画出叶子的正面，调整好叶子的形状，注意叶子的穿插。

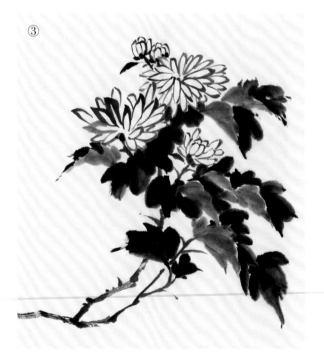

步骤三：用枯笔画出菊花的枝，注意走势，要符合菊花的生长规律。

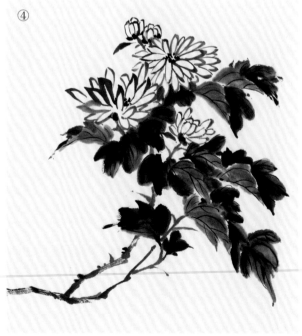

步骤四：用浓墨勾勒出叶筋，适当调整整个画面。

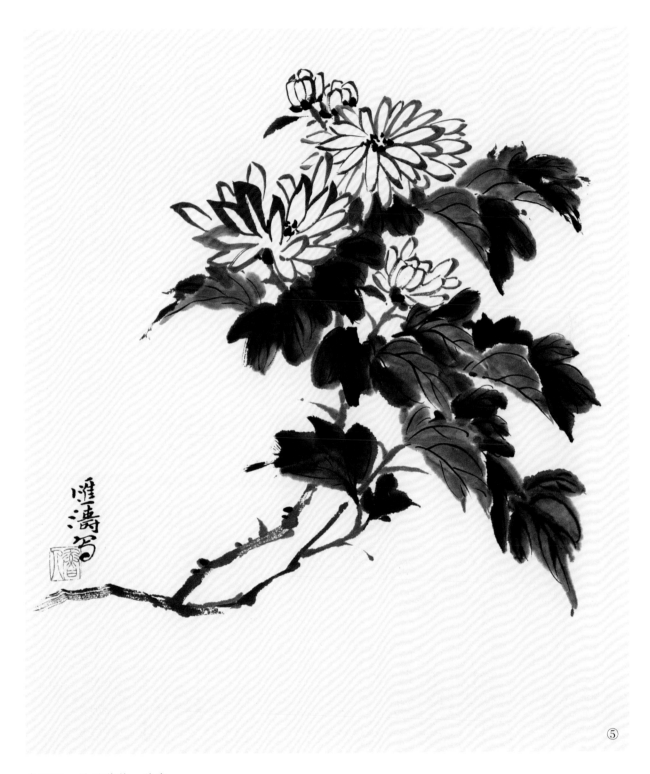

⑤

步骤五：最后落款、盖章。

范画三：色黑混合菊花的画法

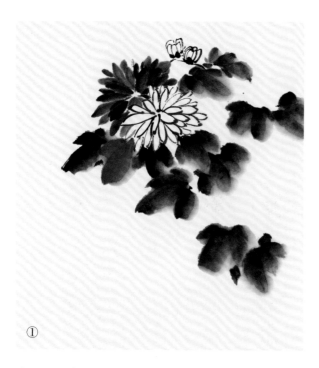

①

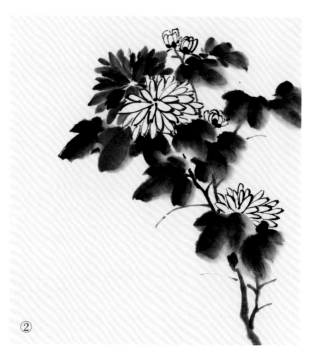

②

步骤一：先用淡墨勾勒菊花，再加浓度适中的浓墨画出后方的菊花，用藤黄加花青画叶片。

步骤二：用花青加藤黄画出枝，调整好穿插。

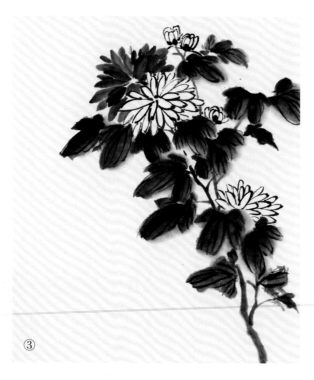

③

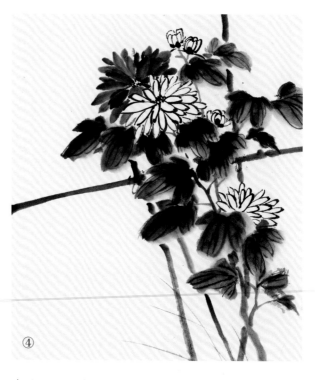

④

步骤三：用浓墨勾勒叶筋，注意疏密关系，叶筋勿平均。

步骤四：用赭石加少许墨画篱笆，注意空间的前后，勾勒几棵小草夹在其中。

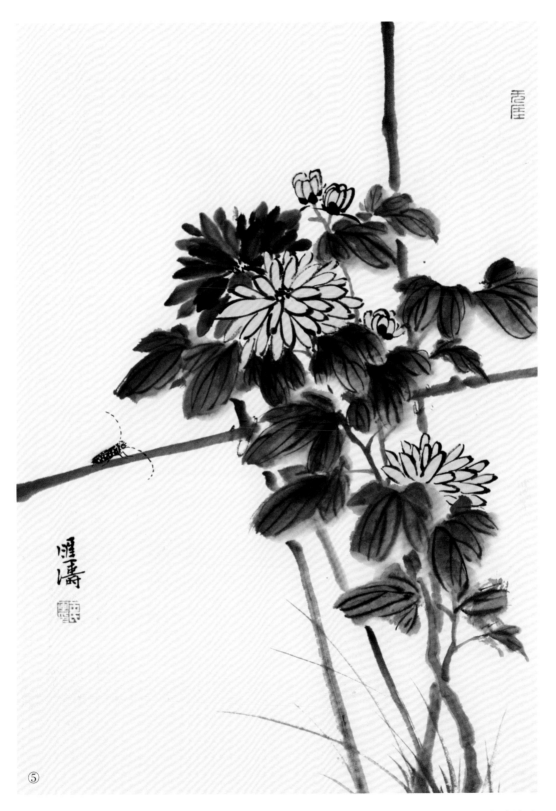

⑤

步骤五：篱笆分割画面是其主调，切忌四平八稳，画面要讲究构图的灵活变化。墨色的菊花是经过艺术加工的产物，体现出作画者的主观色彩。落款与墨色的花头产生呼应，同时调节了画面的平衡。赭石调墨画几棵小草，使画面更加饱满。

范画四：石头、篱笆、菊花组合的画法

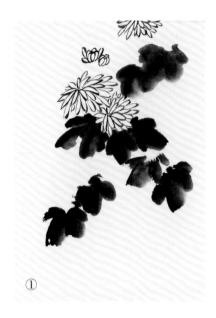

①

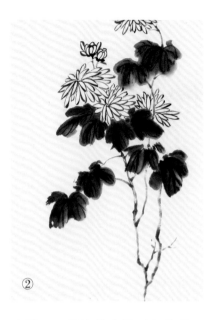

②

步骤一：用浓墨勾勒花头，花头勿平均，注意空隙的留取，用花青加墨画出叶子。

步骤二：用枯笔淡墨画出枝干，注意疏密关系。

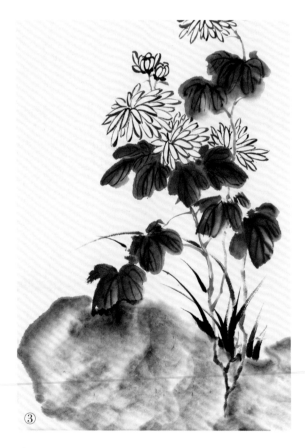

③

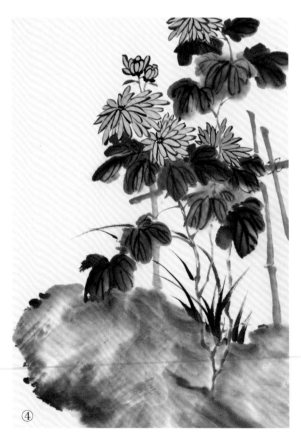

④

步骤三：用赭石加墨画石头，用墨画上几棵小草穿插其间来调整画面。

步骤四：用藤黄调少许赭石画出花头，用朱磦画出其中的一朵。

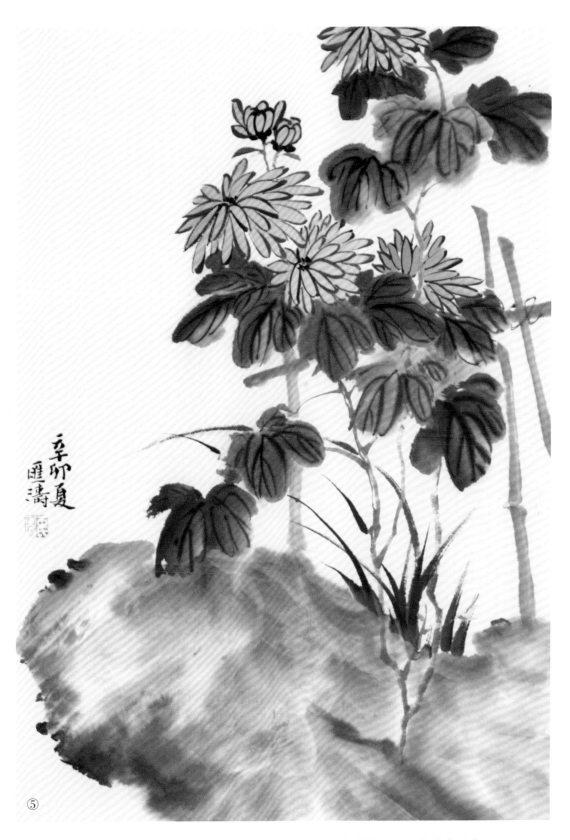

⑤

步骤五：待叶片快干时，勾勒出叶筋，用枯墨顺手在石头上皴擦几下以表现出厚度。

范画五：折枝菊花的画法

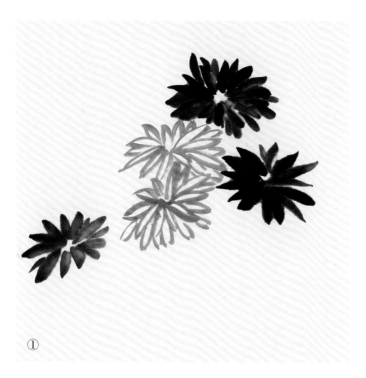

① 步骤一：用朱砂勾勒出花头，用墨画后面的菊花。

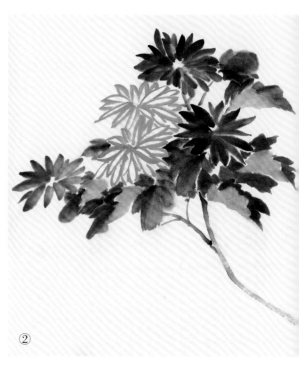

② 步骤二：用淡绿画出叶子的反面，藤黄加花青画出叶子的正面。

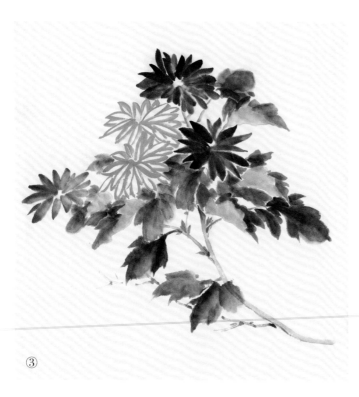

③ 步骤三：用浓墨勾勒出叶筋，添加枝子，调整画面。

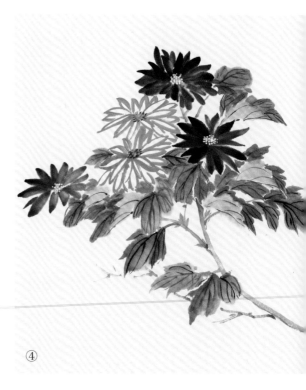

④ 步骤四：用浓墨勾出叶筋，点出花蕊。

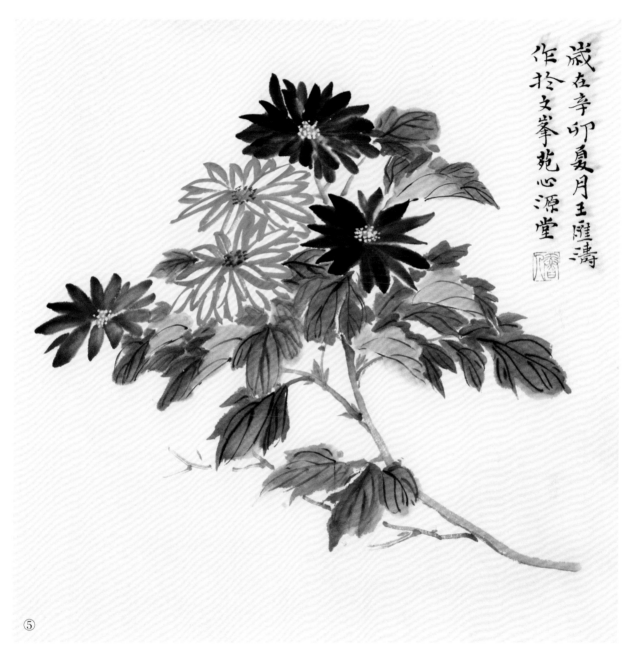

岁在辛卯夏月王陛涛
作于文峯苑心源堂

⑤

步骤五：最后落款、盖章。

范画六：水墨菊花与水墨石头组合的画法

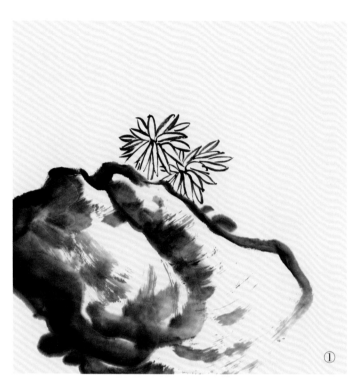

步骤一：用大号毛笔先画石头，注意石头的形状，用浓墨勾勒出花头，注意与石头的避让。

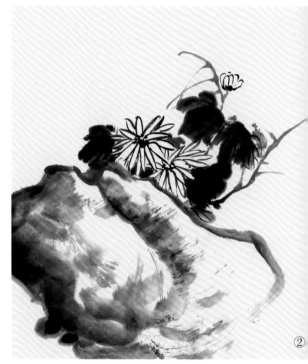

步骤二：用磨的墨画叶子，勾勒出花苞，注意与花头的关系，画出枝干，注意构图。

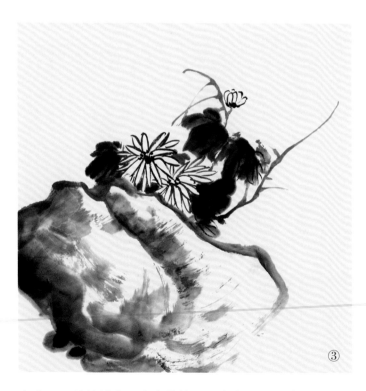

步骤三：用枯墨在石头上皴擦，以丰富画面，对局部进行调整。

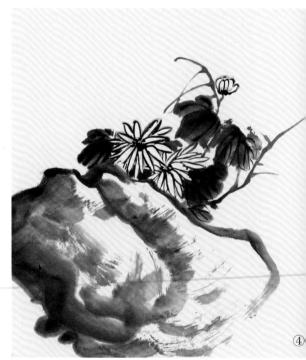

步骤四：菊花花头边上晕染稍许淡墨，调整石头和花的关系。

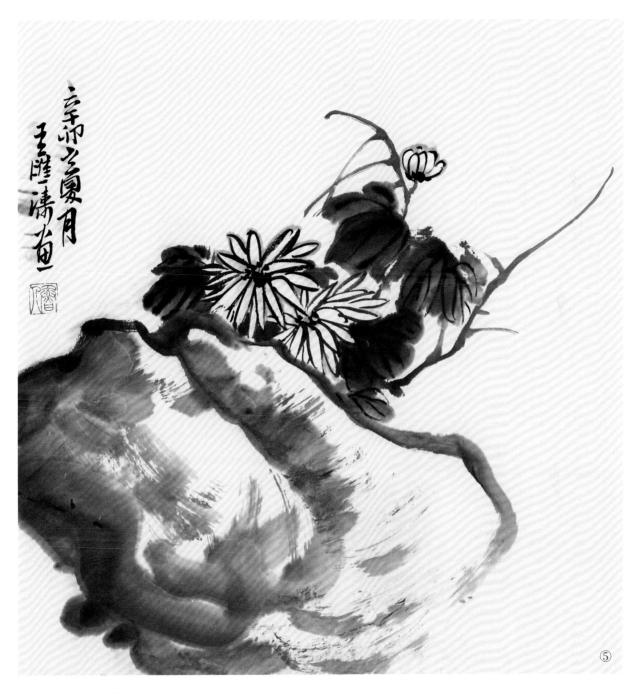

步骤五：最后落款、盖章。

八、范画

击老美
昌硕止画
皆邱法
金石气
法笔
政古拙
凝练气
度恢宏
滙涛又
临此心遂
破身此三
味魏云

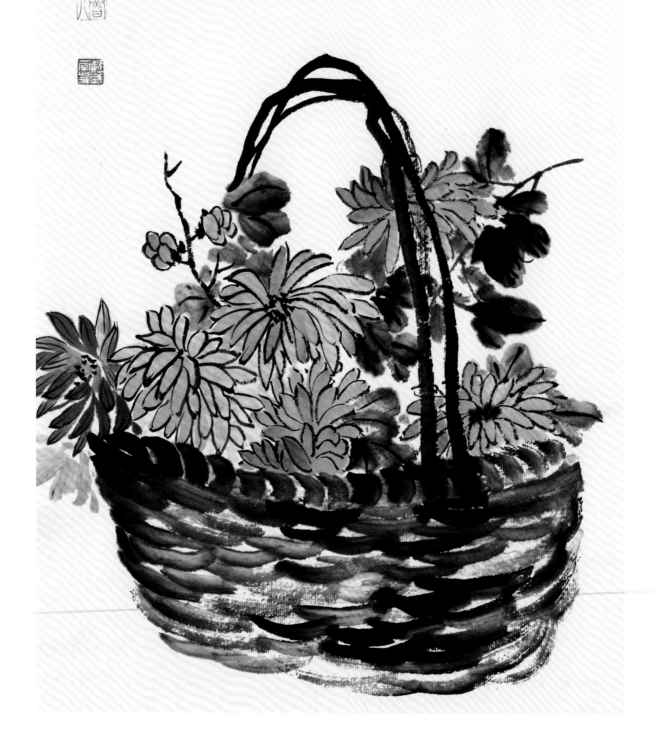

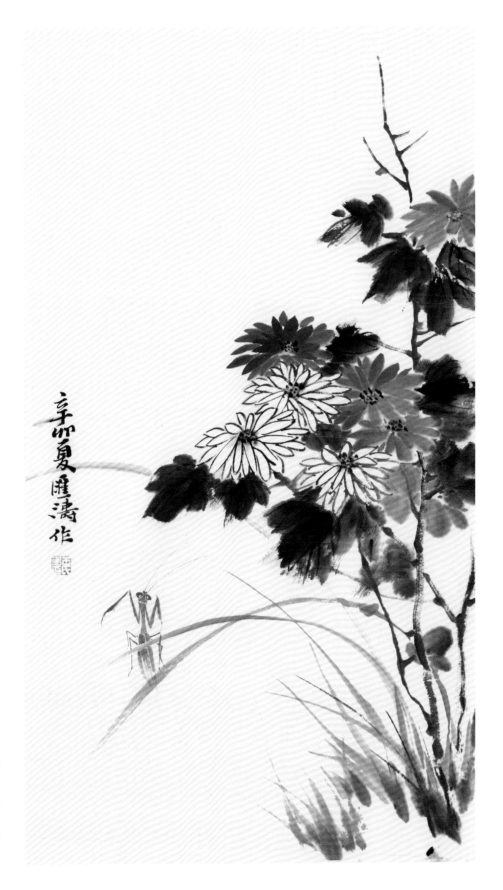

白菊花和紫菊花相互衬托，增添了画面的变化。右边的枝叶伸于画外，留出左边的空白，题款调节了画面的平衡。螳螂活跃了画面。

写意菊花画法

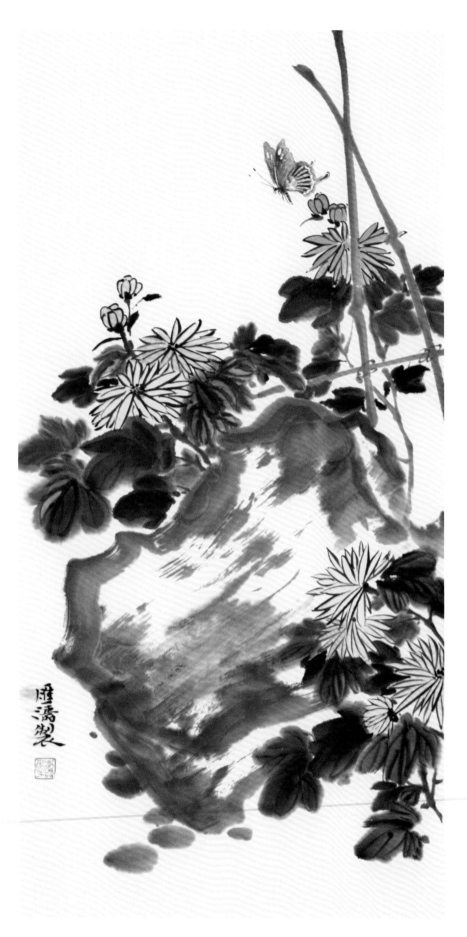

先画右侧最前方的菊花，后用淡墨画中景的石头，再配以后景的菊花，形成空间的纵深感。菊花的叶子要深于石头，以此区分开关系。切忌叶片和石头墨色分不开。上方工笔的蝴蝶丰富了画面并与左边的菊花有了呼应关系。菊花上色切忌平均，用藤黄加稍许赭石增加黄色的深浅变化。

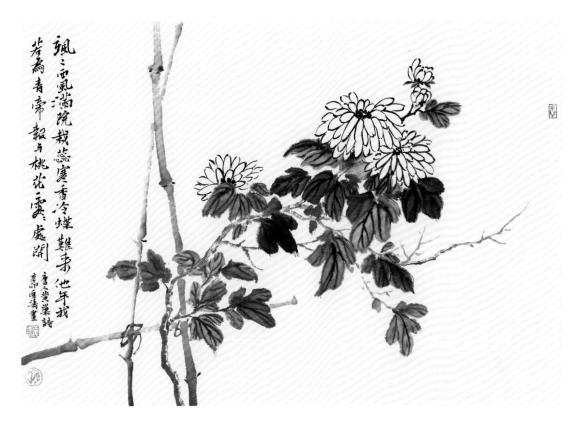

　　整个画面追求一种墨韵的淡雅，画面局部需用浓墨提出花头和花蕊。叶筋要与叶子融为一体，勿过湿或过干。左边的落款平衡了右倾的菊花，使画面更加协调。左边两方印章与右边的一方印章形成了呼应。

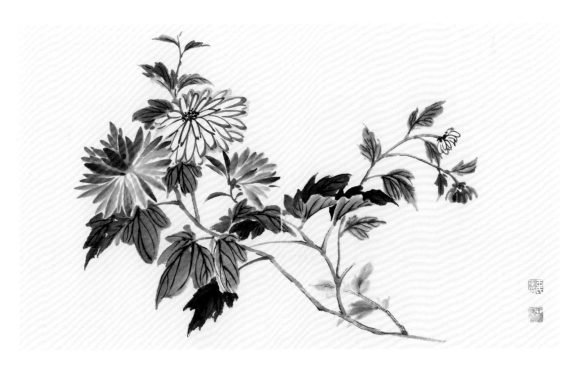

　　不同画法的花头组合于画面之中时，注意数量勿平均，小花蕾的安排至关重要，叶子的颜色要花青调墨，使得画面更加雅气。落款的位置与小花蕾有了呼应关系，全画简洁清爽。

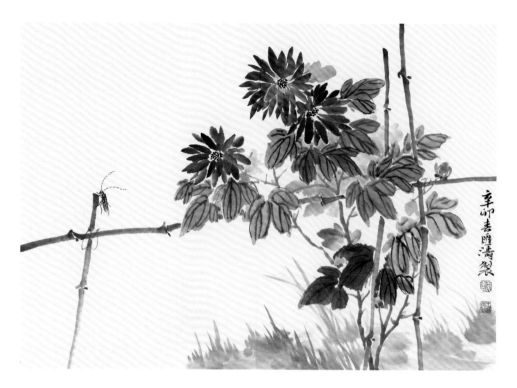

　　先用颜色和墨画花头，用颜色画叶片时注意色彩的微妙变化，赭石加墨画出篱笆，注意画面的空间分割，左方的天牛与墨色的花头及落款产生呼应，并且使得画面充满趣味。印章的颜色与花头的颜色产生呼应。地面上淡淡的小草使得画面层次感更加丰富。

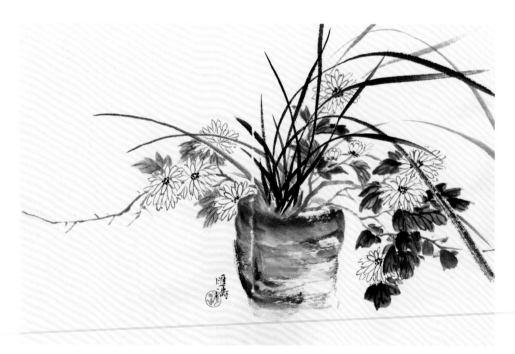

　　兰花与菊花的搭配不常见。此幅作品用纯水墨的表现形式来体现二君子的高雅，画面上点、线、面的处理恰到好处。在空间的分割上，留出左边最大的空白，落款居中，是根据特殊的画面做的特殊处理。

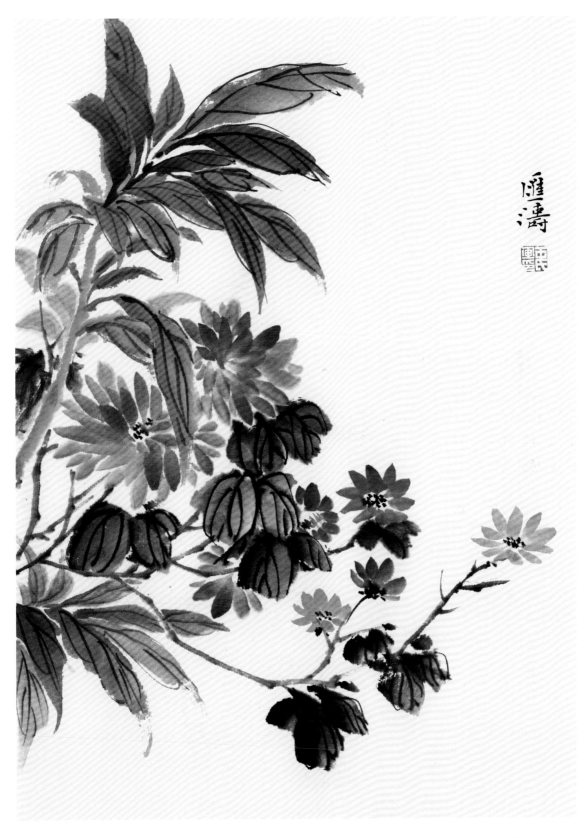

用花青点饰出菊花花头，配以红色的雁来红，产生强烈的冷暖对比。黄色的小菊花调和了画面色彩上的冲突，使之有了冷暖的过渡。画面左边密，右边疏，下面伸出的菊花小枝收住了整个画面的气，落款与之产生了呼应。

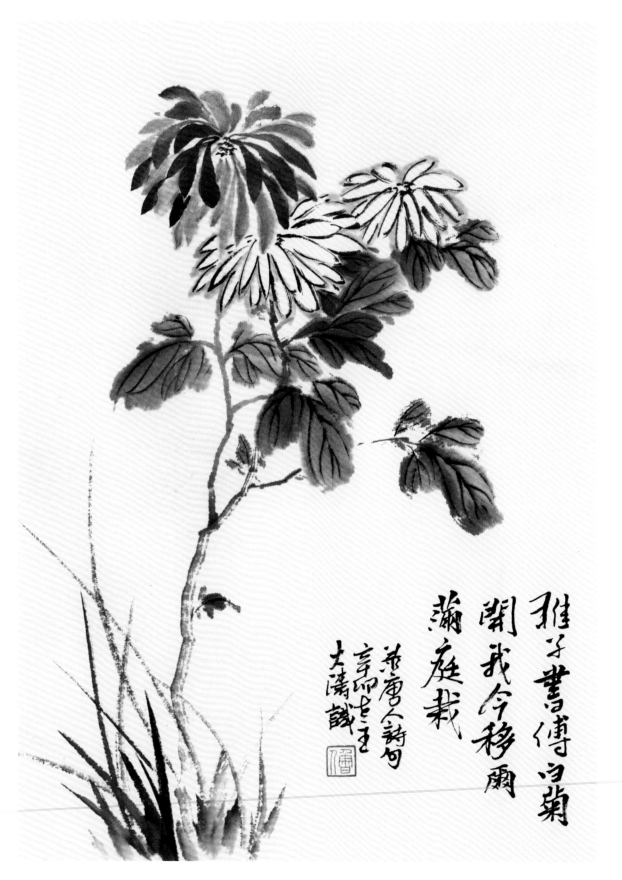

雅子書傳白菊
開我今移爾
滿庭栽

范唐人詩句
辛卯長夏
大濤識

墨与颜色搭配的菊花画法。

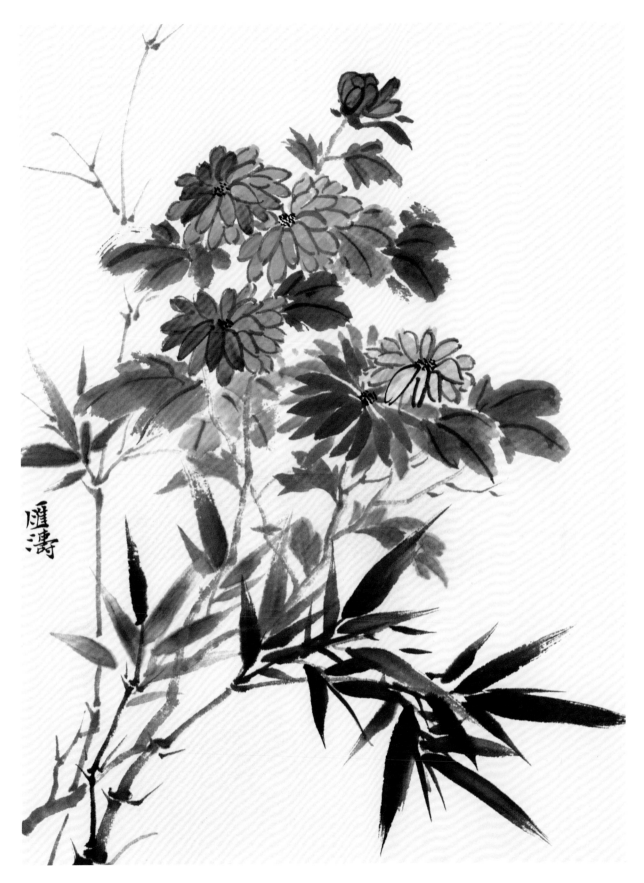

　　与菊花搭配的植物可以多种多样，但是要理清主次关系，勿喧宾夺主。此幅作品菊花颜色变化较多，故用下方墨色的竹子衬托之。

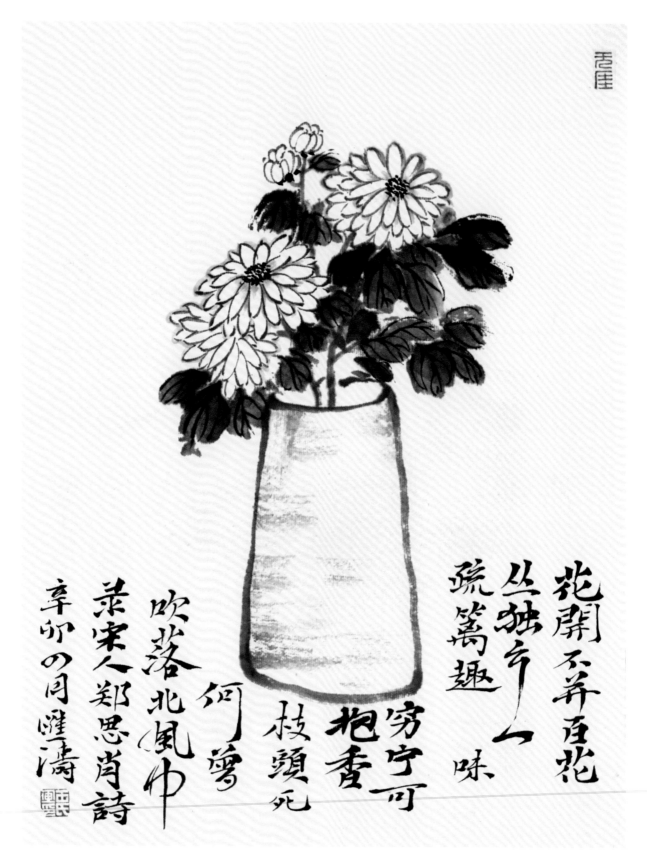

花開不并百花
丛独立人
疏篱趣
穷宁可
抱香
枝頭死
何曾
吹落北風中
宋人郑思肖詩
辛卯○日匯濤

瓶插的菊花要先画花头和叶片，后画花瓶和枝，注意表现出空间的前后，勿过分平面化。下方落款文字较多，避免了画面的头重脚轻。

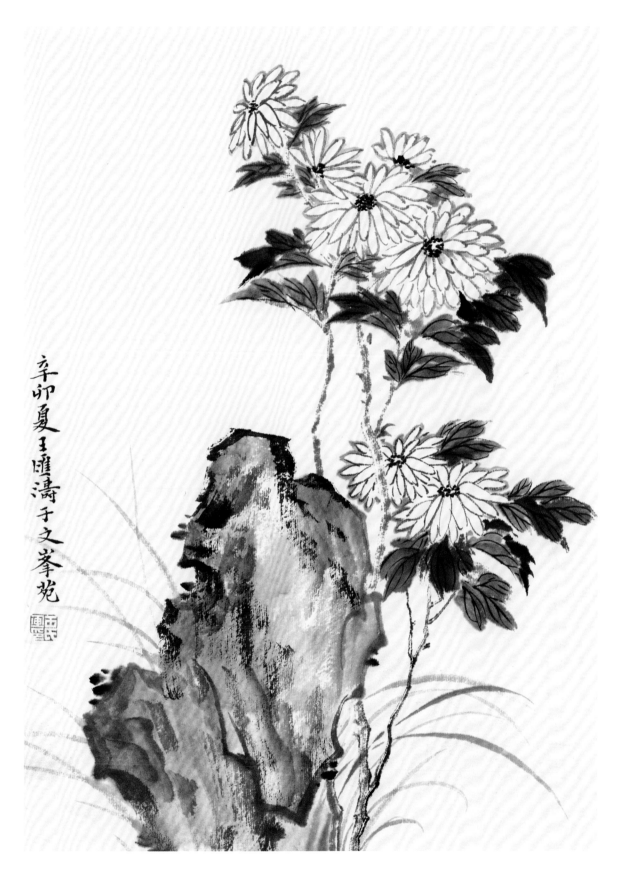

此幅直追宋元之意，表现出菊花的高洁。

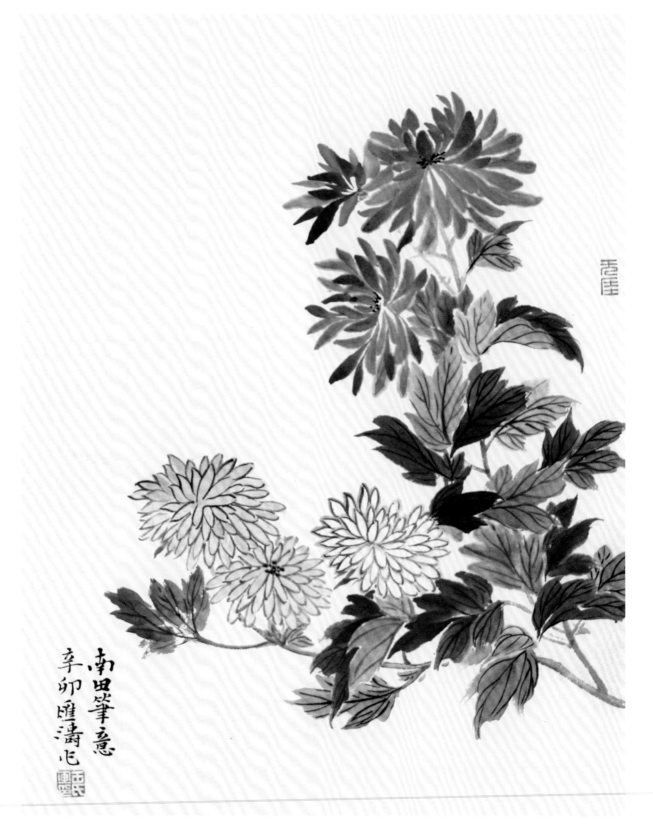

恽寿平（恽南田，1633—1690年）画菊自成没骨一派，清新婉约。以水墨着色渲染，注重菊花结构的准确表达，设色淡雅，变化多端，潇洒秀逸。其作品多从写生中来，故不矫揉造作。其注重写生和学习古人的做法值得我们今天的画家学习。

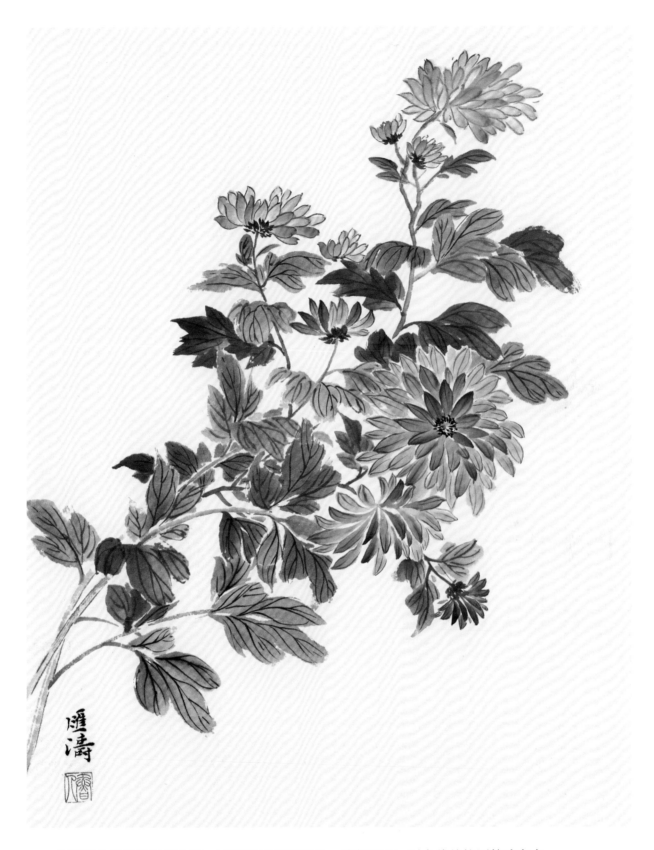

此两幅作品学恽寿平之意，画面讲究细腻婉约、清新明丽，对角线的构图简洁有力。

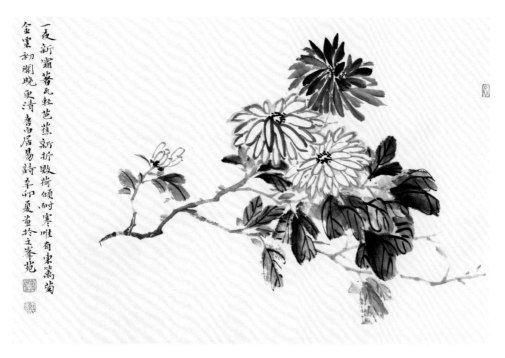

衬托菊花花头的方法有多种，一种是通过旁边深色的菊花衬托淡雅的菊花，一种是在双勾的菊花周边用淡墨晕染衬托。注意衬托的墨色勿太深。水墨叶子的画法要注意枯湿浓淡的诸多变化。画面注重一气呵成，有时面面俱到地想太多反而手不能连贯，导致画面僵硬如刻出来的版画一般。

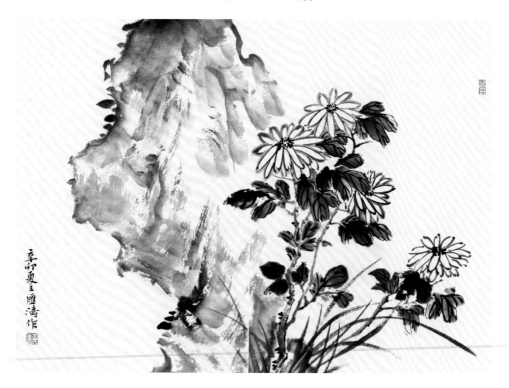

石配景的画中，淡墨的石头与浓墨的菊花是一对大的对比，在菊花中，花头、叶子、枝干又形成了小的对比关系，一定要注意相互之间的避让与统一。一张画面要从整体上来审视每一个局部。

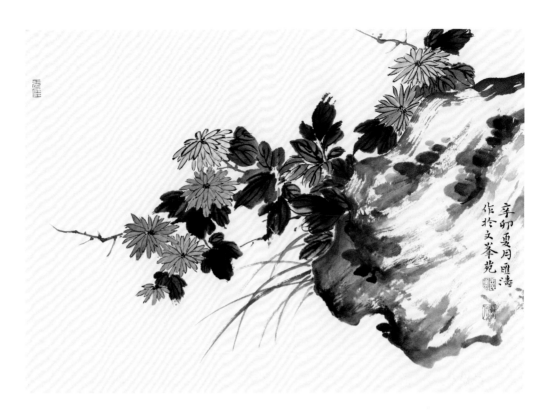

　　右景的石头伸出了画面，使得全幅的张力更大，菊花的每一个花头的颜色都有微妙的变化，使得画面统一而又不呆板。局部伸出的枯枝使得画面更加丰富。小枝的走向也非常重要，与左边的小印章有了呼应的关系。

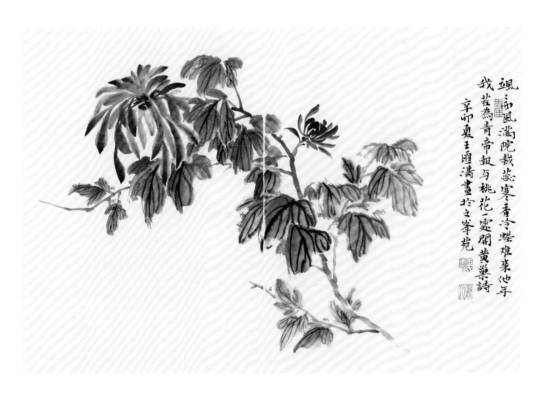

　　纯色彩的运用中切记墨的合理使用和搭配，若无墨色则显得单薄轻浮，适量墨色的勾勒压住了画面，并与右边的题款的墨色有了呼应。

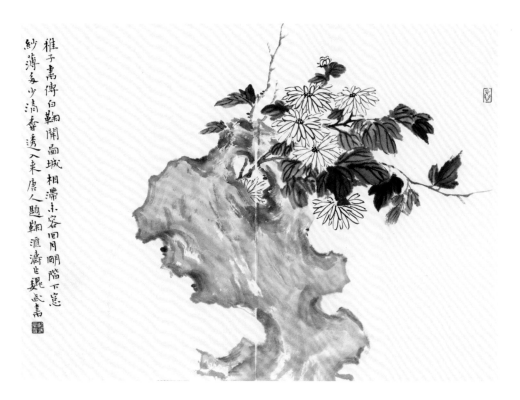

　　此幅作品有元人之意，简洁的石头上配以洁白的菊花，烘托出高古的意境。左边的长题款使得画面诗书画印统一在一起。小写意中的落款勿过于花哨，以小楷或行楷为多，为的是与画面协调统一。

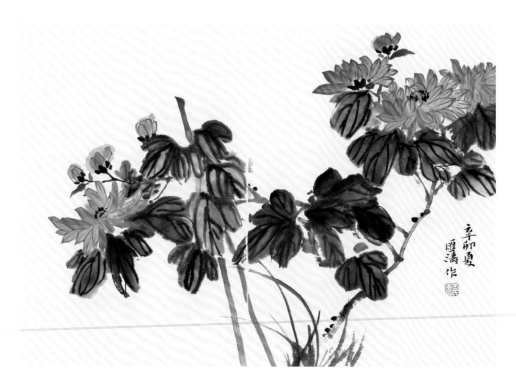

　　此幅大写意追求画面的张力，红色与黑色形成强烈的对比。落款的红色与花头的红色形成呼应。

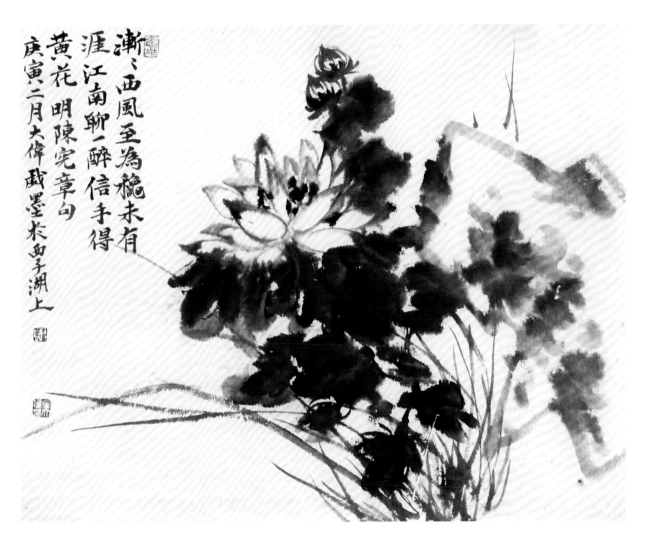

渐渐西风至为艇未有
涯江南聊一醉信手得
黄花明陈宪章句
庚寅二月大伟戏墨於西子湖上

此幅作品笔墨酣畅淋漓，诗书画印完美结合。

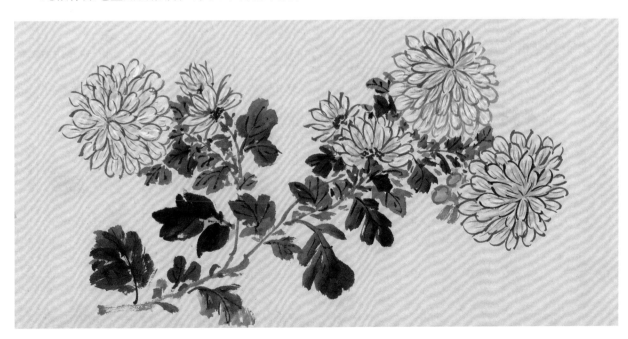

明 周之冕 百卉图（局部）

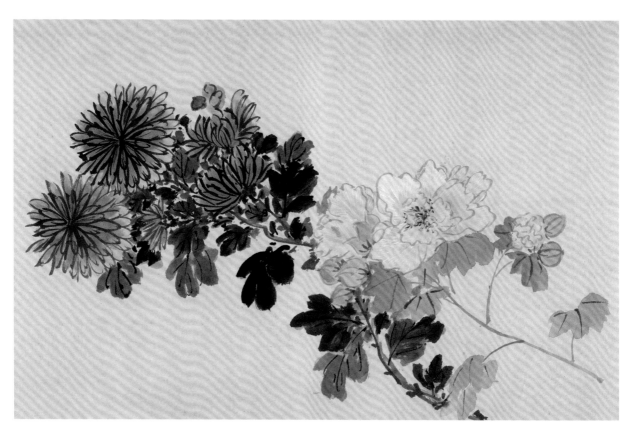

明 周之冕 百卉图（局部）

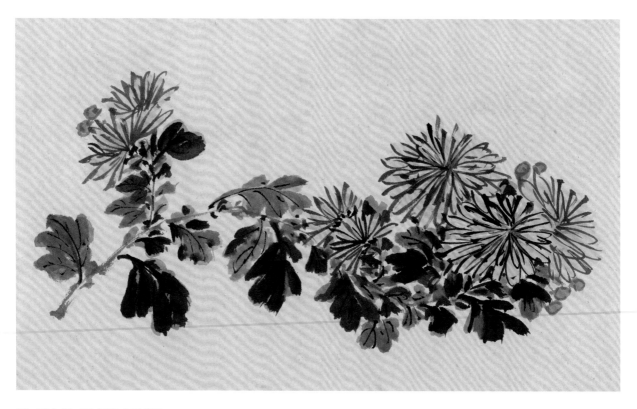

明 周之冕 百卉图（局部）

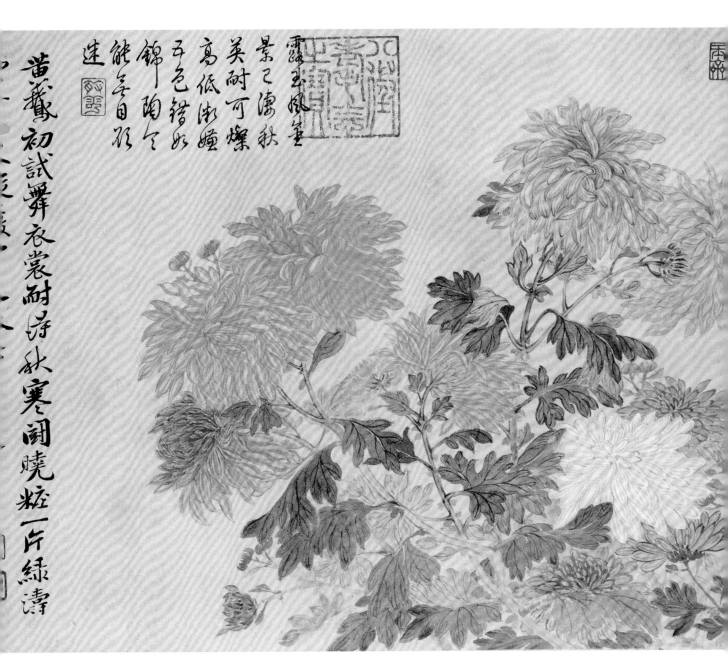

黄葵初試舞衣裳耐得秋寒鬪曉粧一片綠濤

露凝玉風筆
景已濟秋
美耐可燦
高低御醒
正色錯如
錦陶之
能年自形
進

清 恽寿平 拟没骨画法

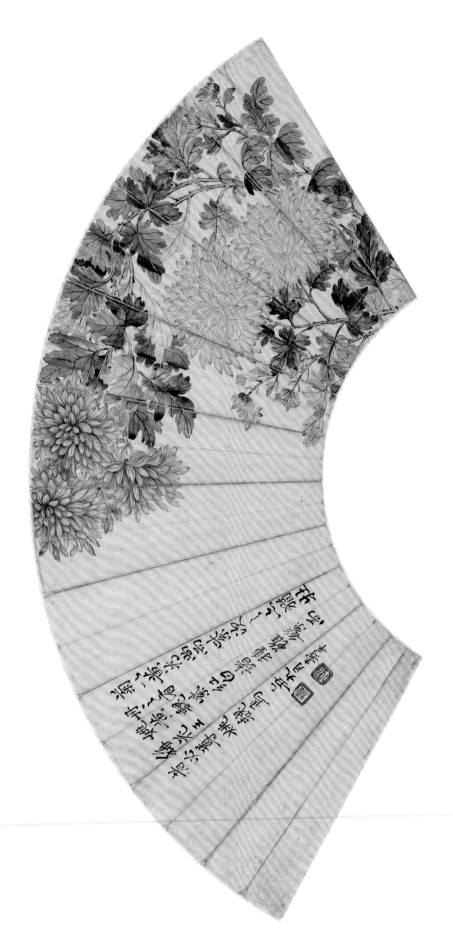

清 恽寿平 扇面

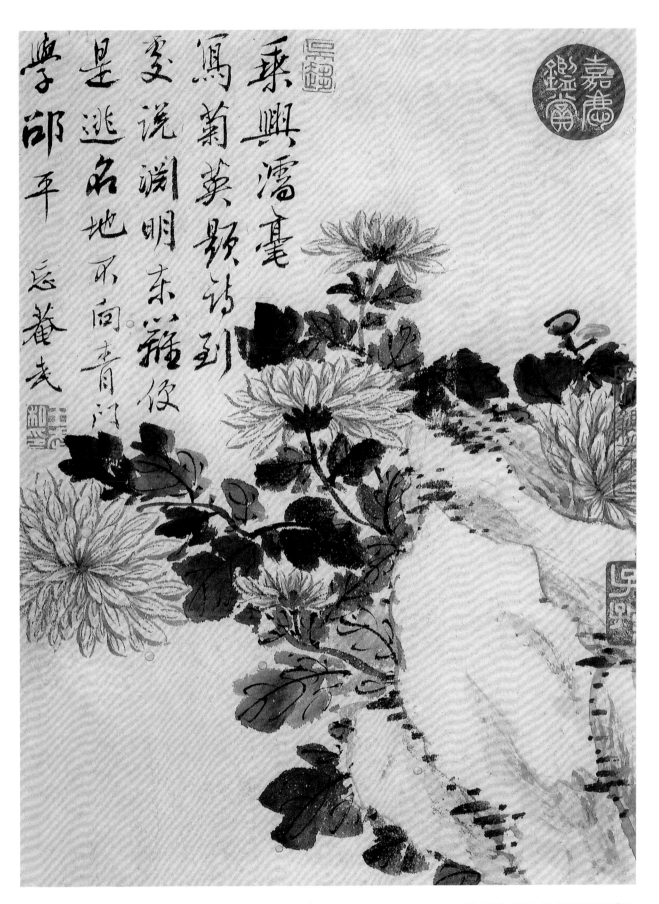

清 王武 草虫花卉册页（局部）

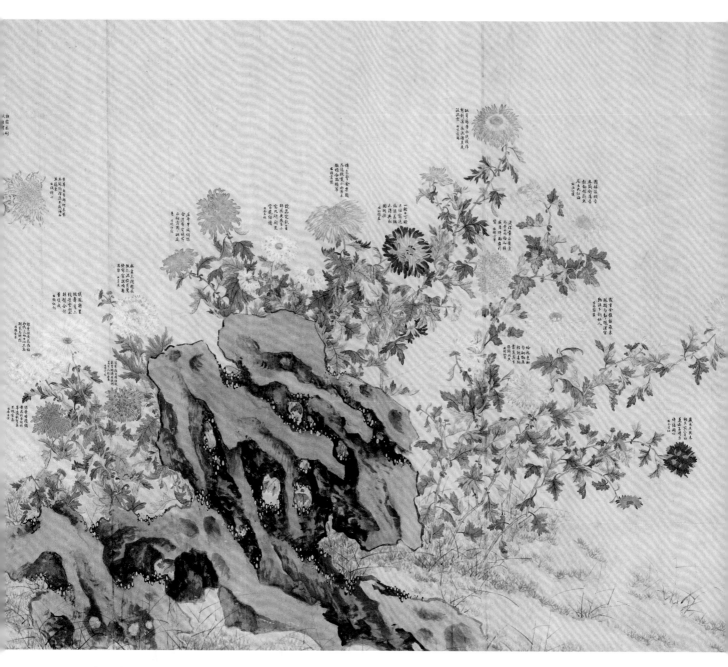

清　李秉德　御制题洋菊四十四种（局部）

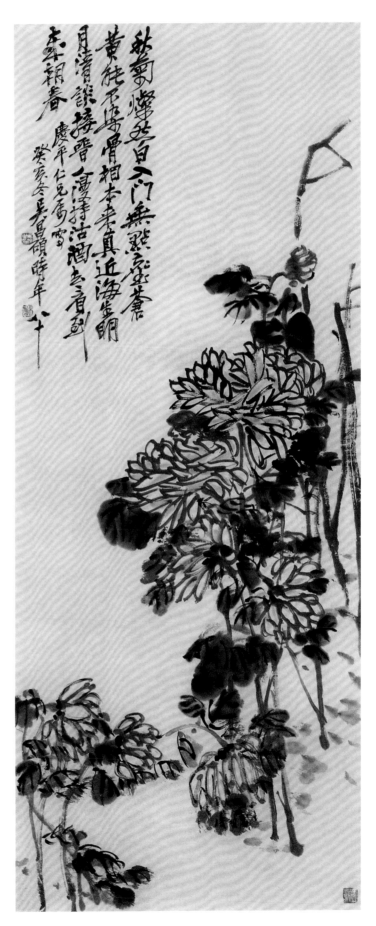

近现代 吴昌硕 墨菊

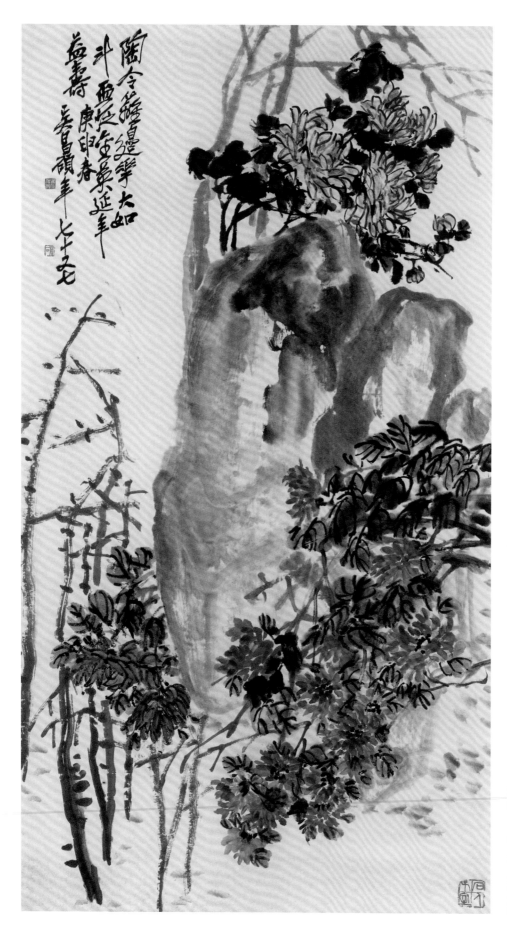

近现代 吴昌硕 菊石图

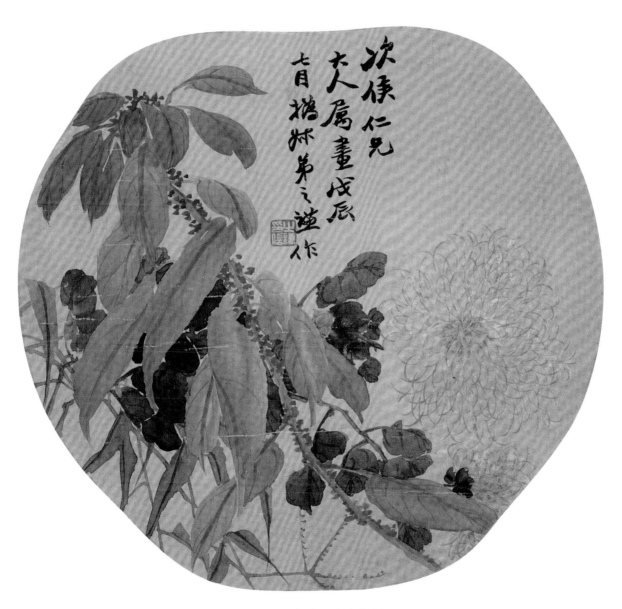

清　赵之谦　菊花老少年图

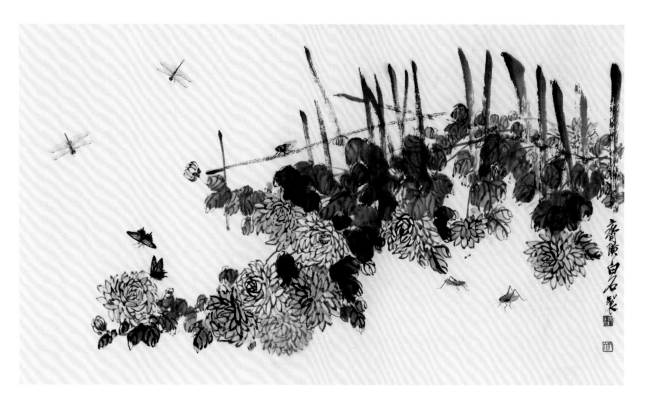

近代 齐白石 秋声秋色

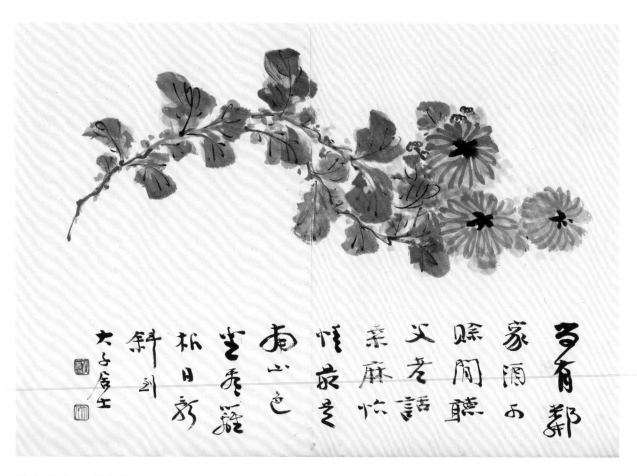

近代 张大千 花卉册页

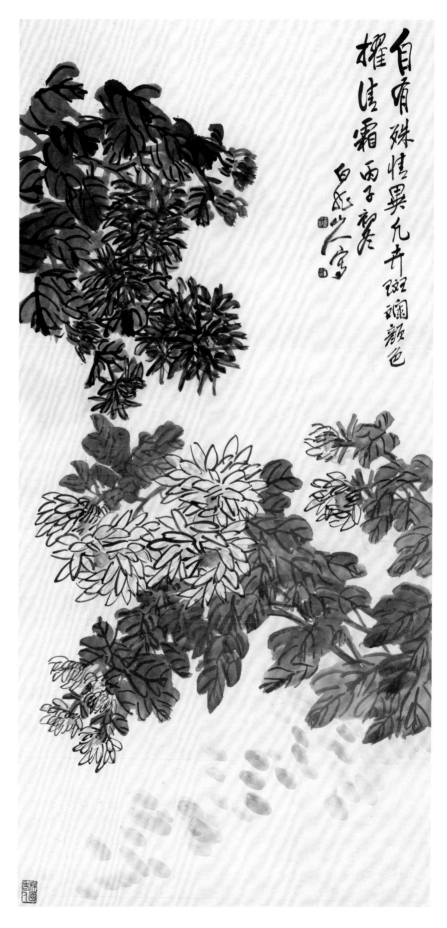

自有殊情異凡卉
斕斑顏色
擢清霜
雨子寫

清 王震 菊花

图书在版编目（CIP）数据

一学就会 . 写意菊花画法 / 王汇涛主编 . -- 武汉：湖北美术出版社，2021.1
（中国画技法入门）
ISBN 978-7-5712-0441-9

Ⅰ . ①一… Ⅱ . ①王… Ⅲ . ①菊花－花卉画－国画技法Ⅳ . ① J212

中国版本图书馆 CIP 数据核字 (2020) 第 155381 号

责任编辑 － 范哲宁
版式设计 － 左岸工作室
技术编辑 － 李国新

出版发行　长江出版传媒　湖北美术出版社
地　　址　武汉市洪山区雄楚大街 268 号 B 座
电　　话　(027)87679525（发行）
　　　　　(027)87679537（编辑）
传　　真　(027)87679523
邮政编码　430070
印　　刷　武汉市金港彩印有限公司
开　　本　889mm×1194mm　1/16
印　　张　4
版　　次　2021 年 1 月第 1 版　　2021 年 1 月第 1 次印刷

定　　价　30.00 元